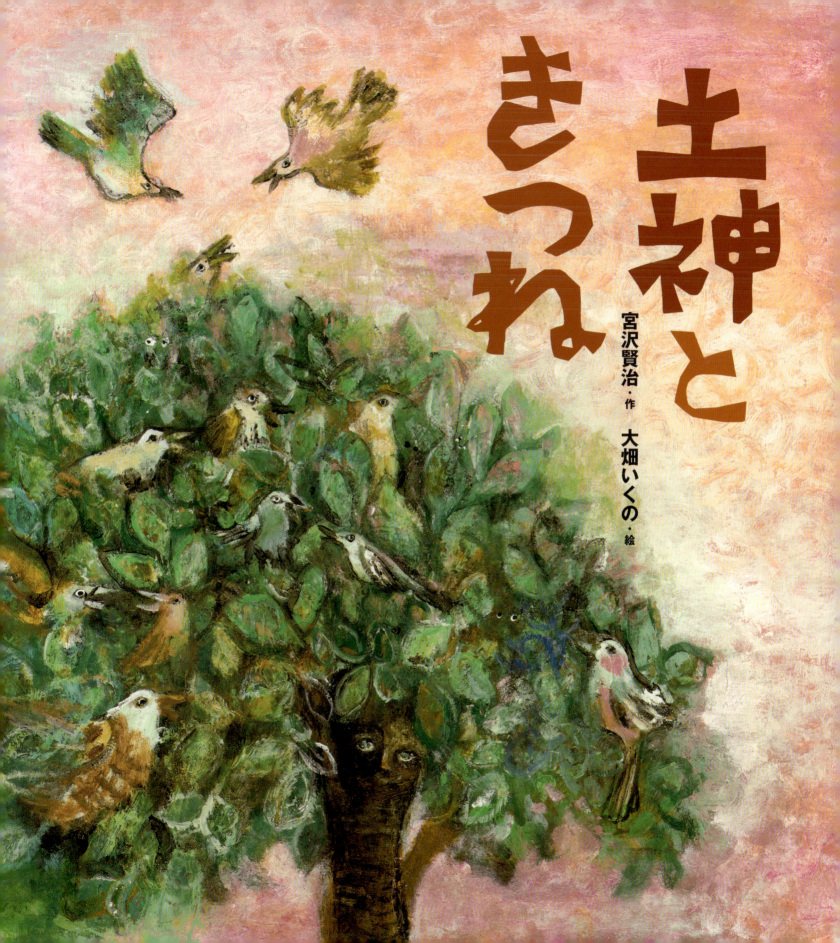

(一)

一本木の野原の、北のはずれに、少し小高く盛りあがった所がありました。いのころぐさがいっぱいに生え、そのまん中には一本の奇麗な女の樺の木がありました。
それはそんなに大きくはありませんでしたが幹はてかてか黒く光り、枝は美しく伸びて、五月には白い花を雲のようにつけ、秋は黄金や紅やいろいろの葉を降らせました。
ですから渡り鳥のかっこうや百舌も、又小さなみそさざいや目白もみんなこの木に停まりました。ただもし若い鷹などが来ているときは小さな鳥は遠くからそれを見付けて決して近くへ寄りませんでした。
この木に二人の友達がありました。一人は丁度五百歩ばかり離れたぐちゃぐちゃの谷地の中に住んでいる土神で一人はいつも野原の南の方からやって来る茶いろの狐だったのです。
樺の木はどちらかと云えば狐の方がすきでした。なぜなら土神の方は神という名こそついてはいましたがごく乱暴で髪もぼろぼろの木綿糸の束のよう眼も赤くきものだってまるでわかめに似、いつもはだしで爪も黒く長いのでした。ところが狐の方は大へんに上品な風で滅多に人を怒らせたり気にさわるようなことをしなかったのです。
ただもしよくよくこの二人をくらべて見たら土神の方は正直で狐は少し不正直だったかも知れません。

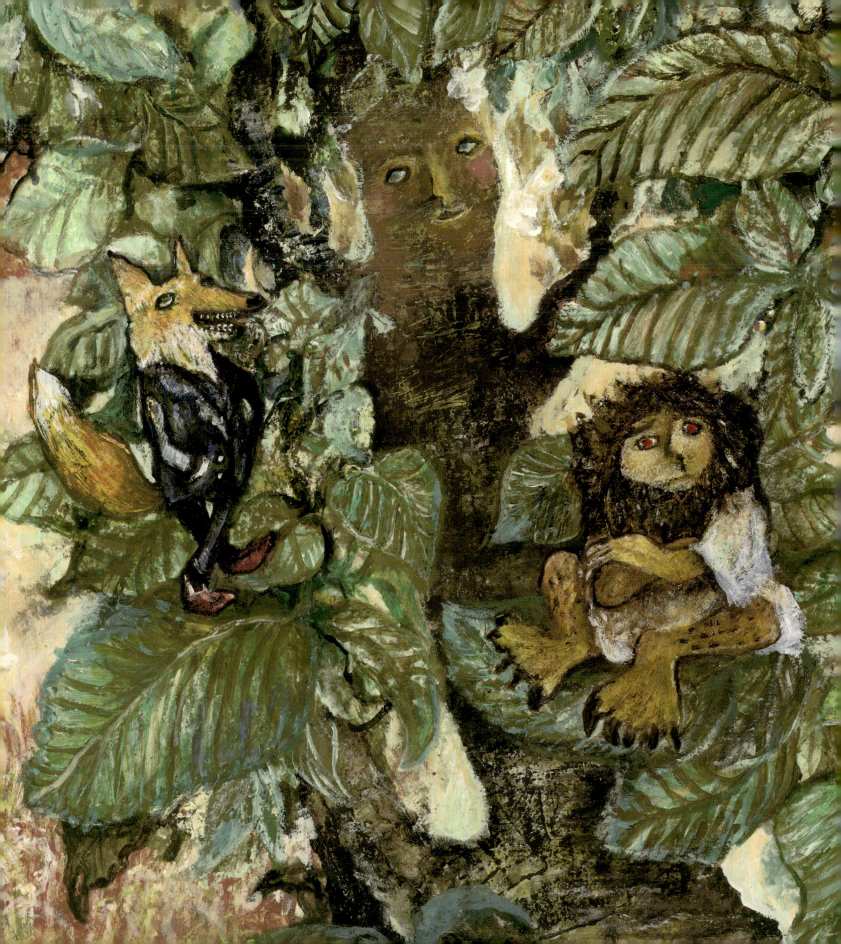

（二）

夏のはじめのある晩でした。樺には新しい柔らかな葉がいっぱいについていいかおりがそこら中いっぱい、空にはもう天の川がしらしらと渡り星はいちめんふるえたりゆれたり灯ったり消えたりしていました。

その下を狐が詩集をもって遊びに行ったのでした。仕立おろしの紺の背広を着、赤革の靴もキッキッと鳴ったのです。

「実にしずかな晩ですねえ。」

「ええ。」樺の木はそっと返事をしました。

「蠍ぼしが向こうを這っていますね。あの赤い大きなやつを昔は支那では火と云ったんですよ。」

「火星とはちがうんでしょうか。」

「火星とはちがいますよ。火星は惑星ですね、ところがあいつは立派な恒星なんです。」

「惑星、恒星ってどういうんですの。」

「惑星というのはですね、自分で光らないやつです。つまりほかから光を受けてやっと光るように見えるんです。恒星の方は自分で光るやつなんです。お日さまなんかは勿論恒星ですね。あんなに大きくてまぶしいんですがもし途方もない遠くから見たらやっぱり小さな星に見えるんでしょうね。」

「まあ、お日さまも星のうちだったんですわね。そうして見ると空にはずいぶん沢山のお日さまが、あら、お星さまが、あらやっぱり変だわ、お日さまがあるんですね。」

狐は鷹揚に笑いました。

「まあそうです。」

「お星さまにはどうしてああ赤いのや黄のや緑のやあるんでしょうね。」

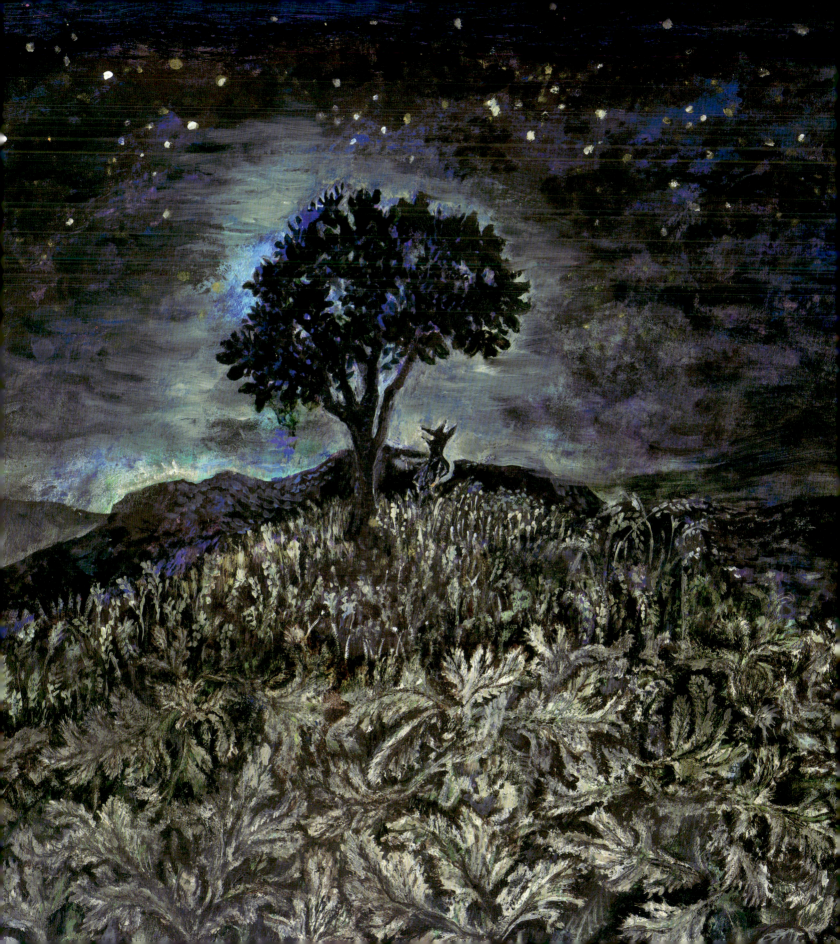

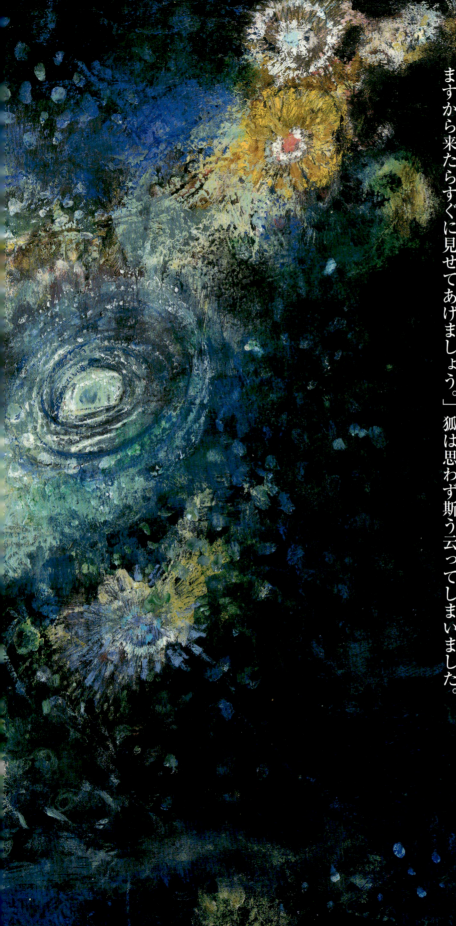

狐は又鷹揚に笑って腕を高く組みました。詩集はぷらぷらしましたがなかなかそれで落ちませんでした。
「星に橙や青やいろいろある訳ですか。それは斯うです。全体星というものははじめはぼんやりした雲のようなもんだったんです。いまの空にも沢山あります。たとえばアンドロメダにもオリオンにも猟犬座にもみんなあります。猟犬座のは渦巻きです。それから環状星雲というのもあります。魚の口の形ですから魚口星雲とも云いますね。そんなのが今の空にも沢山あるんです。」
「まあ、あたしいつか見たいわ。魚の口の形の星だなんてまあどんなに立派でしょう。」
「それは立派ですよ。僕水沢の天文台で見ましたがね。」
「まあ、あたしも見たいわ。」
「見せてあげましょう。僕実は望遠鏡を独乙のツァイスに注文してあるんです。来年の春までには来ますから来たらすぐに見せてあげましょう。」狐は思わず斯う云ってしまいました。

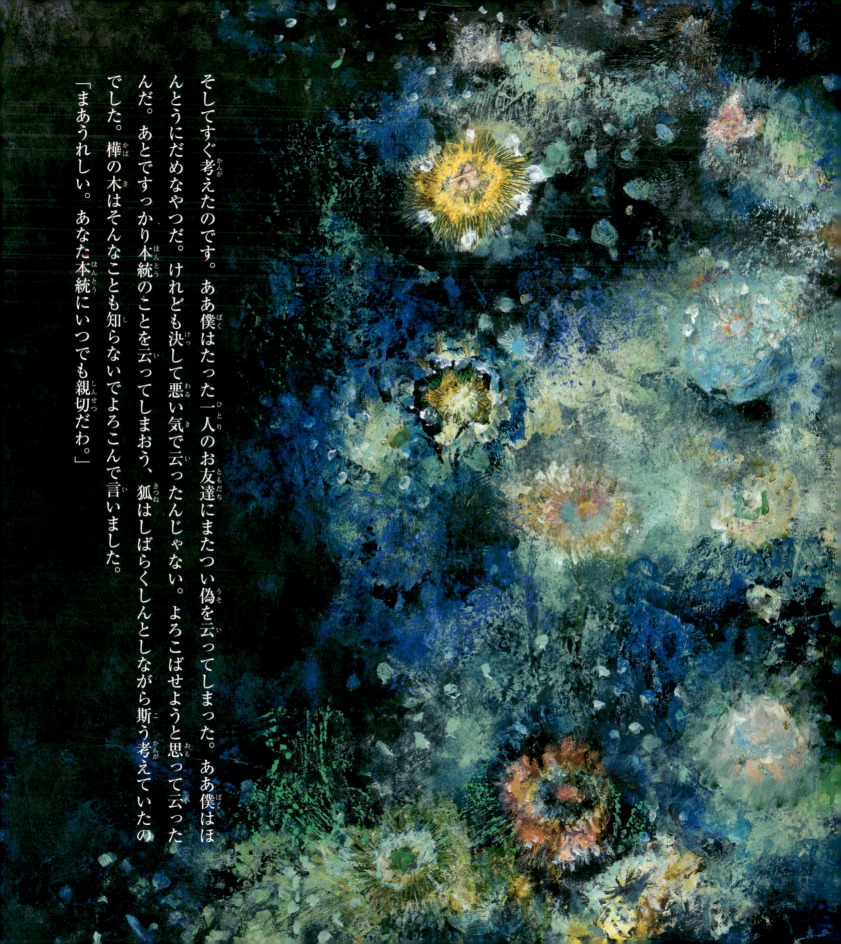

そしてすぐ考えたのです。ああ僕はたった一人のお友達にまたつい偽を云ってしまった。ああ僕はほんとうにだめなやつだ。けれども決して悪い気で云ったんじゃない。よろこばせようと思って云ったんだ。あとですっかり本統のことを云ってしまおう、狐はしばらくしんとしながら斯う考えていたのでした。樺の木はそんなことも知らないでよろこんで言いました。
「まあうれしい。あなた本統にいつでも親切だわ。」

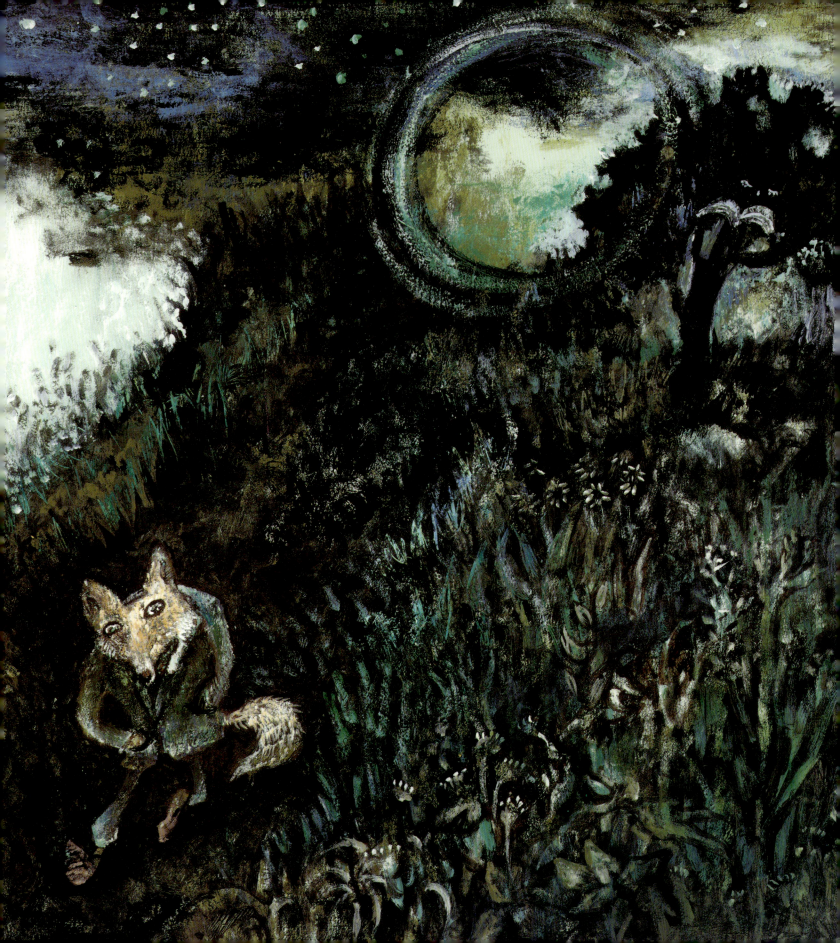

狐は少し悄気ながら答えました。
「ええ、そして僕はあなたの為ならばほかのどんなことでもやりますよ。この詩集、ごらんなさいませんか。ハイネという人のです。翻訳ですけれども仲々よくできてるんです。」
「まあ、お借りしていいんでしょうかしら。」
「構いませんとも。どうかゆっくりごらんなすって。じゃ僕もう失礼します。はてな、何か云い残したことがあるようだ。」
「お星さまのいろのことですわ。」
「ああそうそう、だけどそれは今度にしましょう。僕あんまり永くお邪魔しちゃいけないから。」
「あら、いいんですよ。」
「僕又来ますから、じゃさよなら。本はあげてきます。じゃ、さよなら。」狐はいそがしく帰って行きました。そして樺の木はその時吹いて来た南風にざわざわ葉を鳴らしながら狐の置いて行った詩集をとりあげて天の川やそらいちめんの星から来る微かなあかりにすかして頁を繰りました。そのハイネの詩集にはロウレライやさまざま美しい歌がいっぱいにあったのです。そして樺の木は一晩中よみ続けました。ただその野原の三時すぎ東から金牛宮ののぼるころ少しとろとろしただけでした。

夜があけました。太陽がのぼりました。草には露がきらめき花はみな力いっぱい咲きました。

その東北の方から熔けた銅の汁をからだ中に被ったように朝日をいっぱいに浴びて土神がゆっくりゆっくりやって来ました。いかにも分別くさそうに腕を拱きながらゆっくりゆっくりやって来たので土神はしずかにやって来て樺の木の前に立ちました。

樺の木は何だか少し困ったように思いながらそれでも青い葉をきらきらと動かしてその影は草に落ちてちらちらちらちらゆれました。

「樺の木さん。お早う。」
「お早うございます。」
「わしはね、どうも考えて見るとわからんことが沢山ある、なかなかわからんことが多いもんだね。」
「まあ、どんなことでございますの。」
「たとえばだね、草というものは黒い土から出るのだがなぜこう青いもんだろう。黄や白の花さえ咲くんだ。どうもわからんねえ。」
「それは草の種子が青や白をもっているためではないでございましょうか。」
「そうだ。まあそう云えばそうだがそれでもやっぱりわからんな。たとえば秋のきのこのようなものは種子もなし全く土の中からばかり出て行くもんだ、それにもやっぱり赤や黄いろやいろいろある、わからんねえ。」
「狐さんにでも聞いて見ましたらいかがでございましょう。」
樺の木はうっとり昨夜の星のはなしをおもっていましたのでつい斯う云ってしまいました。

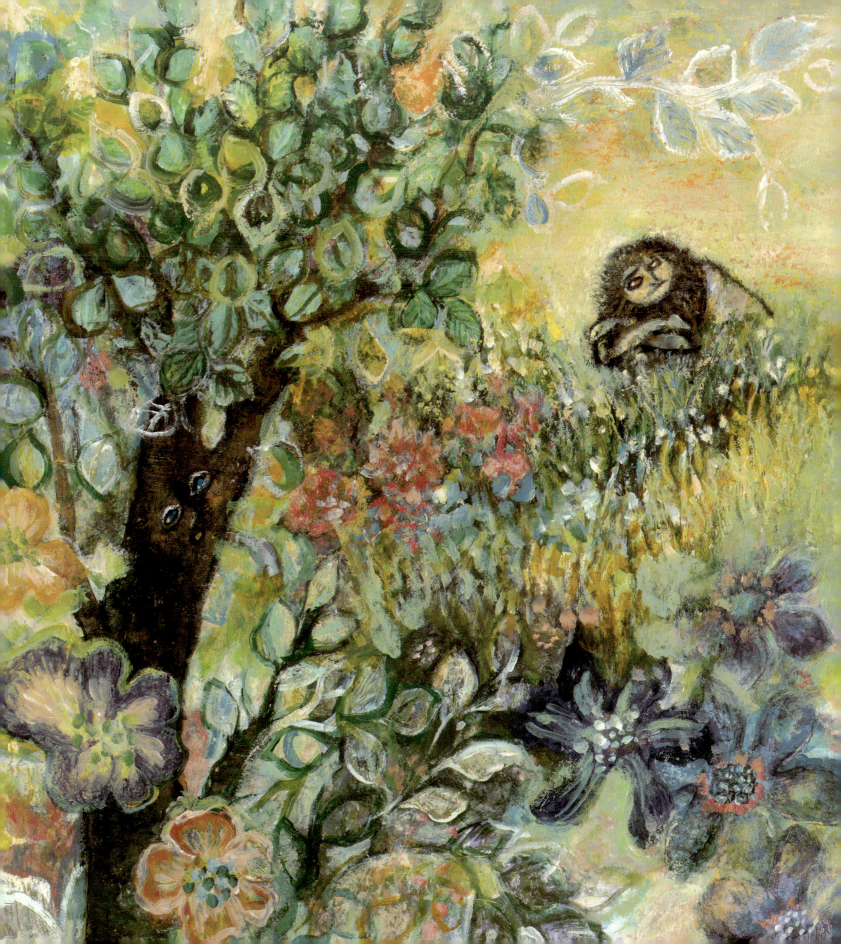

この語を聞いて土神は俄かに顔いろを変えました。そしてこぶしを握りました。

「何だ。狐？　狐が何を云い居った。」

樺の木はおろおろ声になりました。

「何も仰っしゃったんではございませんがちょっとしたらご存知かと思いましたので。」

「狐なんぞに神が物を教わるとは一体何たることだ。えい。」

樺の木はもうすっかり恐くなってぷりぷりぷりぷりゆれました。その影はまっ黒に草に落ち草も恐れて顫えたのです。土神は歯をきしきし噛みながら高く腕を組んでそこらをあるきまわりました。

「狐の如きは実に世の害悪だ。ただ一言もまことはなく卑怯で臆病でそれに非常に妬み深いのだ。うぬ、畜生の分際として。」

樺の木はやっと気をとり直して云いました。

「もうあなたの方のお祭も近づきましたね。」土神は少し顔色を和らげました。

「そうじゃ。今日は五月三日、あと六日だ。」

土神はしばらく考えていましたが俄かに又声を暴らげました。

「しかしながら人間どもは不届だ。近頃はわしの祭にも供物一つ持って来ん、おのれ、今度わしの領分に最初に足を入れたものはきっと泥の底に引き擦り込んでやろう。」土神はまたきりきり歯嚙みしました。

樺の木は折角なだめようと思って云ったことが又もや却ってこんなことになったのでもうどうしたらいいかわからなくなりただちらちらとその葉を風にゆすっていました。土神は日光を受けてまるで燃えるようになりながら高く腕を組みきりきり歯嚙みをしてその辺をうろうろしていましたが考えれば考えるほど何もかもしゃくにさわって来るらしいのでした。そしてとうとうこらえ切れなくなって、吠えるようにうなって荒々しく自分の谷地に帰って行ったのでした。

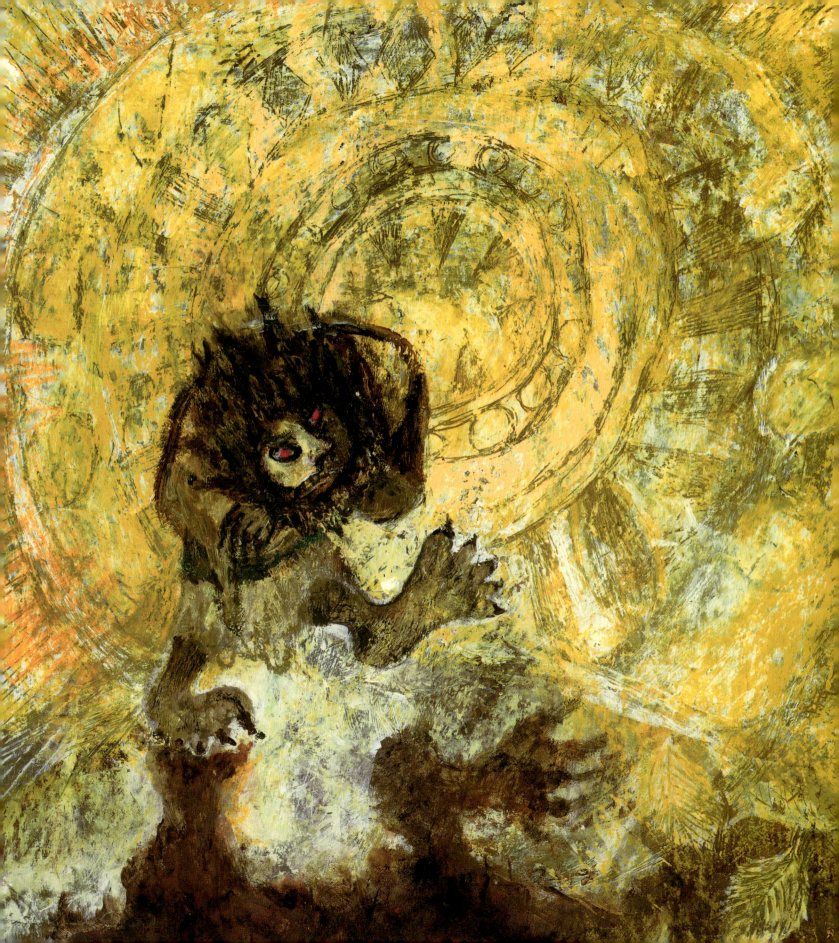

（三）

　土神の棲んでいる所は小さな競馬場ぐらいある、冷たい湿地で苔やからくさやみじかい蘆などが生えていましたが又所々にはあざみやせいの低いひどくねじれた楊などもありました。水がじめじめしてその表面にはあちこち赤い鉄の渋が湧きあがり見るからどろどろで気味も悪いのでした。

　そのまん中の小さな島のようになった所に丸太で拵えた高さ一間ばかりの土神の祠があったのです。

　土神はその島に帰って来て祠の横に長々と寝そべりました。そして黒い痩せた脚をがりがり搔きました。土神は一羽の鳥が自分の頭の上をまっすぐに翔けて行くのを見ました。すぐ土神は起き直って「しっ」と叫びました。鳥はびっくりしてよろよろっとそれからまるではねも何もしびれたようにだんだん低く落ちながら向こうへ遁げて行きました。土神は少し笑って起きあがりました。けれども又すぐ向こうの樺の木の立っている高みの方を見るとはっと顔色を変えて棒立ちになりました。それからいかにもむしゃくしゃするという風にそのぼろぼろの髪毛を両手で搔きむしっていました。

　その時谷地の南の方から一人の木樵がやって来ました。三つ森山の方へ稼ぎに出るらしく谷地のふちに沿った細い路を大股に行くのでしたがやっぱり土神のことは知っていたと見えて時々気づかわしそうに土神の祠の方を見ていました。けれども木樵には土神の形は見えなかったのです。

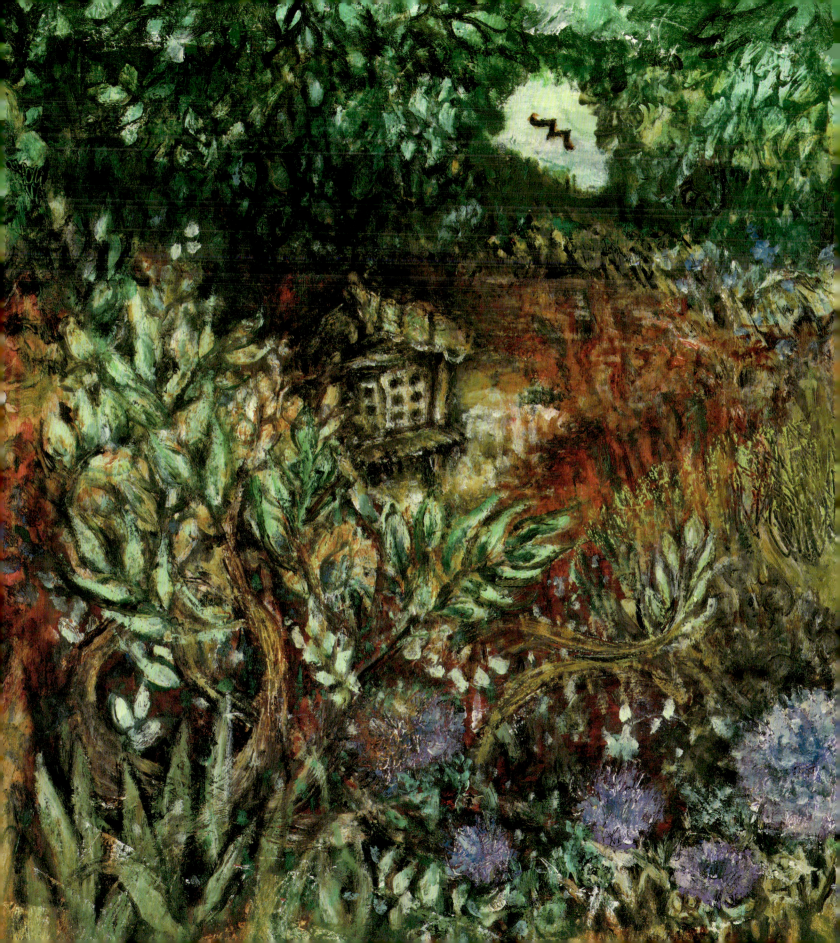

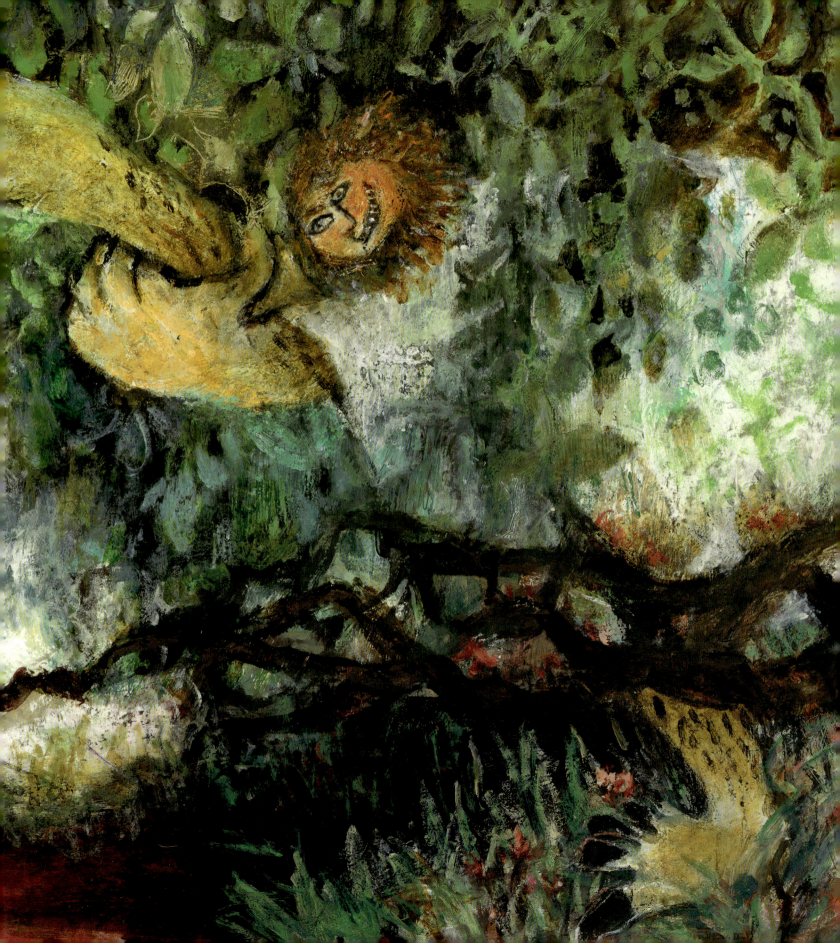

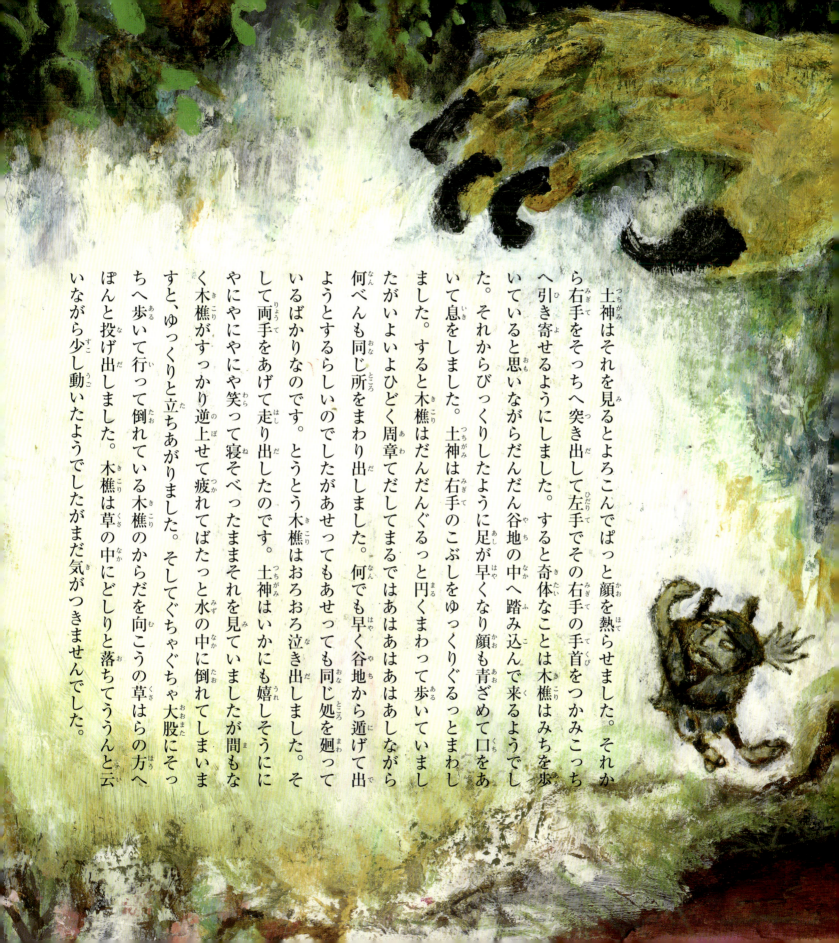

　土神はそれを見るとよろこんでぱっと顔を熱らせました。それから右手をそっちへ突き出して左手でその右手の手首をつかみこっちへ引き寄せるようにしました。すると奇体なことは木樵はみちを歩いていると思いながらだんだん谷地の中へ踏み込んで来るようでした。それからびっくりしたように足が早くなり顔も青ざめて口をあいて息をしました。土神は右手のこぶしをゆっくりぐるっとまわしました。すると木樵はだんだんぐるっと円くまわって歩いていましたがいよいよひどく周章てだしてまるではあはあはあはあしながら何べんも同じ所をまわり出しました。何でも早く谷地から遁げて出ようとするらしいのでしたがあせってもあせっても同じ処を廻っているばかりなのです。とうとう木樵はおろおろ泣き出しました。そして両手をあげて走り出したのです。土神はいかにも嬉しそうににやにやにや笑って寝そべったままそれを見ていましたが間もなく木樵がすっかり逆上せて疲れてばたっと水の中に倒れてしまいますと、ゆっくりと立ちあがりました。そしてぐちゃぐちゃ大股にそっちへ歩いて行って倒れている木樵のからだを向こうの草はらの方へぽんと投げ出しました。木樵は草の中にどしりと落ちてううんと云いながら少し動いたようでしたがまだ気がつきませんでした。

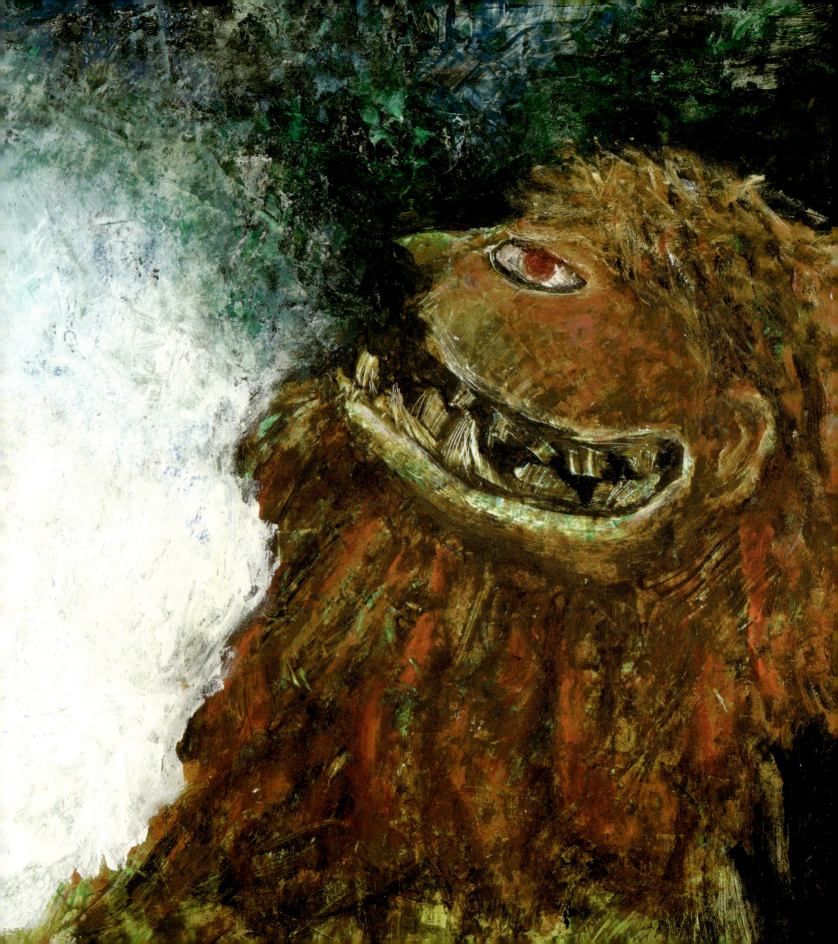

土神は大声に笑いました。その声はあやしい波になって空の方へ行きました。
空へ行った声はまもなくそっちからはねかえってガサリと樺の木の処にも落ちて行きました。樺の木ははっと顔いろを変えて日光に青くすきとおりせわしくせわしくふるえました。
土神はたまらなそうに両手で髪を搔きむしりながらひとりで考えました。
いうのは第一は狐のためだ。狐のためよりは樺の木のためだ。おれのこんなに面白くない樺の木の方はおれは怒ってはいないのだ。樺の木を怒らないためにおれはこんなにつらいのだ。樺の木さえどうでもよければおれはなおさらどうでもいいのだ。それに狐のことなどを気にかけなければならないというのは情ない。それでも気にかかる神の分際だ。それに狐のことなどを気にかけなければならないというのは情ない。それでも気にかかる神の分際だ。樺の木のことなどは忘れてしまえ。ところがどうしても忘れられない。今朝は青ざめて顫えたぞ。あの立派だったこと、どうしても忘られない。おれはむしゃくしゃにあんなあわれな人間などをいじめたのだ。けれども仕方ない。誰だってむしゃくしゃしたときは何をするかわからないのだ。
土神はひとりで切ながってばたばたしました。空を又一疋の鷹が翔けて行きましたが土神はこんどは何とも云わずだまってそれを見ました。
ずうっとずうっと遠くで騎兵の演習らしいパチパチパチパチ塩のはぜるような鉄砲の音が聞こえました。そらから青びかりがどくどくと野原に流れて来ました。それを呑んだためかさっきの草の中に投げ出された木樵はやっと気がついておずおずと起きあがりしきりにあたりを見廻しました。
それから俄かに立って一目散に遁げ出しました。
土神はそれを見て又大きな声で笑いました。その声は又青ぞらの方まで行き途中から、バサリと樺の木の方へ落ちました。
樺の木は又はっと葉の色をかえこまかく見えない位ふるいました。
土神は自分のほこらのまわりをうろうろ何べんも歩きまわってからやっと気がしずまったと見えてすっと形を消し融けるようにほこらの中へ入って行きました。

（四）

　八月のある霧のふかい晩でした。土神は何とも云えずさびしくてそれにむしゃくしゃして仕方ないのでふらっと自分の祠を出ました。足はいつの間にかあの樺の木の方へ向かっていたのです。本統に土神は樺の木のことを考えるとなぜか胸がどきっとするのでした。そして大へんに切なかったのです。このごろは大へんに心持が変わっていたのです。ですからなるべく狐のことなど樺の木のことなど考えたくないと思ったのでしたがどうしてもそれがおもえて仕方ありませんでした。おれはいやしくも神じゃないか、一本の樺の木がおれに何のあたいがあると毎日毎日土神は繰り返して自分で自分に教えました。それでもどうしてもかなしくて仕方なかったのです。殊にちょっとでもあの狐のことを思い出したらまるでからだが灼けるくらい辛かったのです。
　土神はいろいろ深く考え込みながらだんだん樺の木の近くに参りました。そのうちとうとうはっきり自分が樺の木のところへ行こうとしているのだということに気が付きました。すると俄かに心持がおどるようになりました。ずいぶんしばらく行かなかったのだからことによったら樺の木は自分を待っているのかも知れない、どうもそうらしい、そうだとすれば大へんに気の毒だというような考が強く土神に起こって来ました。土神は草をどしどし踏み胸を踊らせながら大股にあるいて行きました。

郵 便 は が き

おそれいりますが切手をおはりください。

102-0072

（受取人）
東京都千代田区飯田橋3-9-3
ＳＫプラザ３Ｆ

三起商行株式会社

出版部　　　　　行

ご記入いただいたお客様の個人情報は、三起商行株式会社　出版部における企画の参考およびお客様への新刊情報やイベントなどのご案内の目的のみに利用いたします。他の目的では使用いたしません。ご案内など不要の場合は、右の枠に×を記入してください。			
お名前（フリガナ）	男 ・ 女	ミキハウスの絵本を他にお持ちですか？	
	年令　　　オ	YES ・ NO	
お子様のお名前（フリガナ）	男 ・ 女	以前このハガキを出したことがありますか	
	年令　　　オ	YES ・ NO	
ご住所（〒　　　　　　　　）			
TEL　　（　　　）　　　　　　FAX　　（　　　　　）			

mikiHOUSE

H ミキハウスの絵本

(今後の出版活動に役立たせていただきます。)

ミキハウスの絵本をお買い上げいただき、誠にありがとうございます。
ご自身が読んでみたい絵本、大切な方に贈りたい絵本などご意見をお聞かせください。

お求めになった店名	この本の書名

この本をどうしてお知りになりましたか。

1. 店頭で見て　　2. ダイレクトメールで　　3. パンフレットで
4. 新聞・雑誌・TVCMで見て（　　　　　　　　　　　　　　　）
5. 人からすすめられて　　6. プレゼントされて
7. その他（　　　　　　　　　　　　　　　　　　　　　　　）

この絵本についてのご意見・ご感想をおきかせ下さい。（装幀、内容、価格など）

最近おもしろいと思った本があれば教えて下さい。
（書名）　　　　　　　　　　（出版社）

お子様は(またはあなたは)絵本を何冊位お持ちですか。　　　　　冊位

ご協力ありがとうございました。

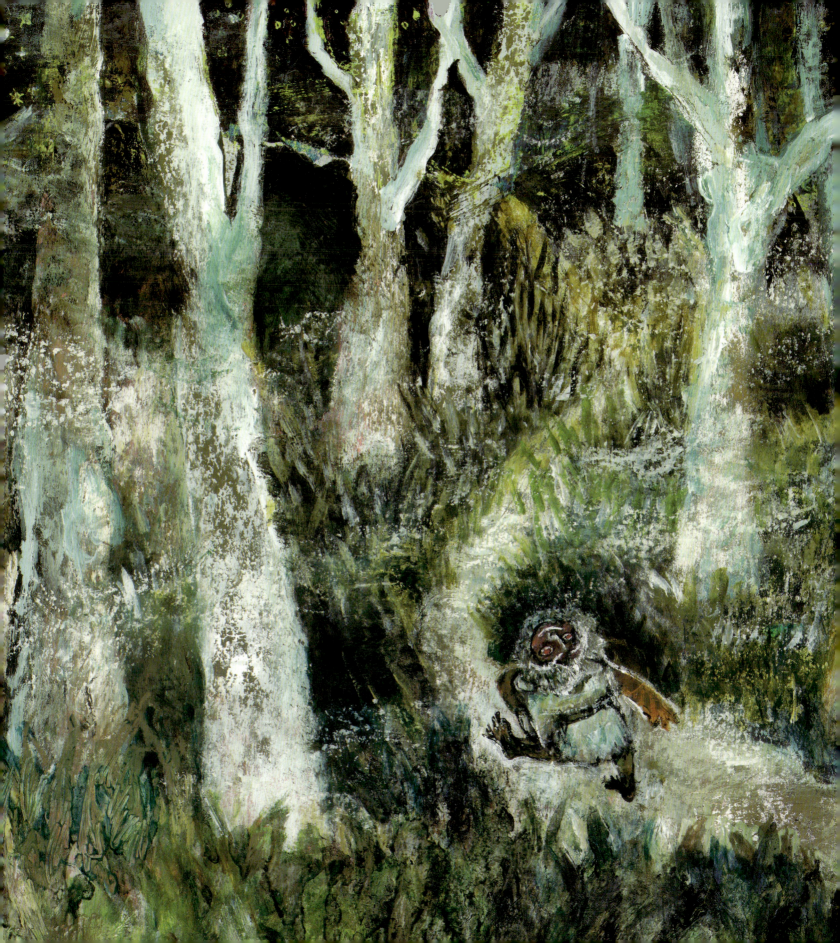

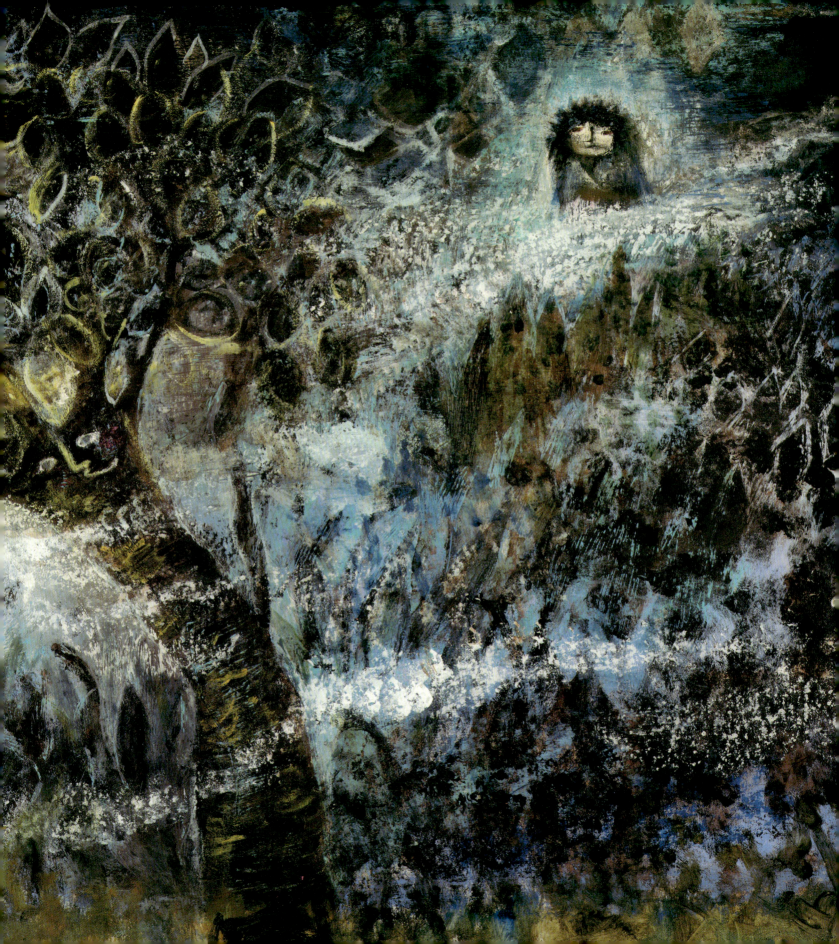

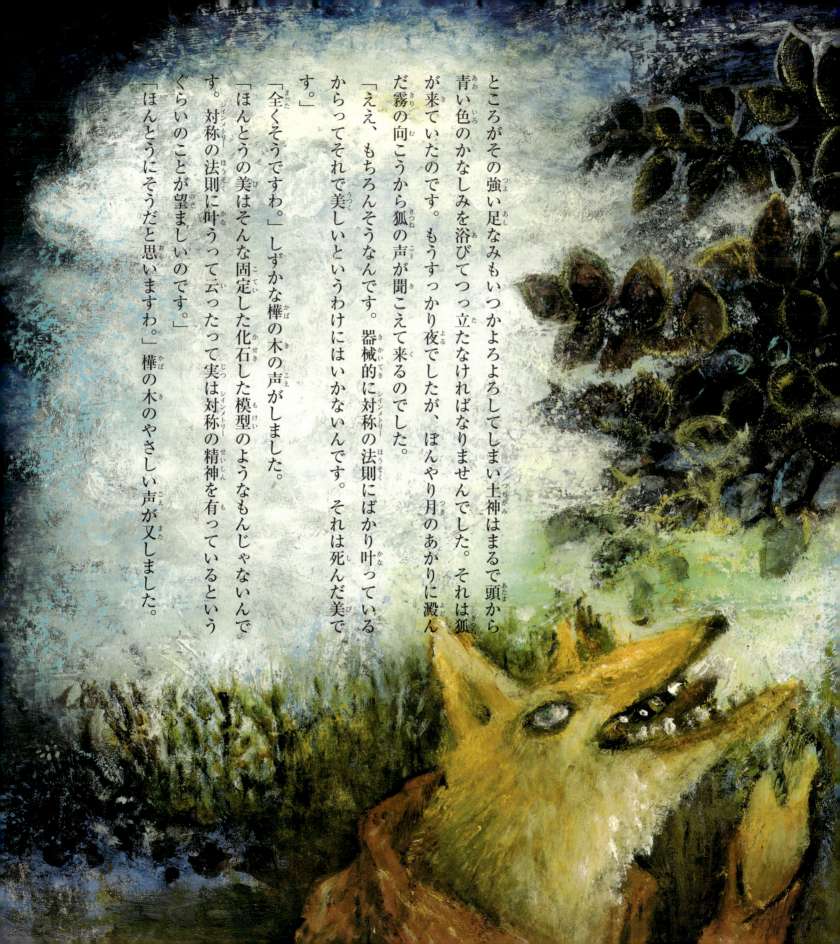

 ところがその強い足なみもいつかよろよろしてしまい土神はまるで頭から青い色のかなしみを浴びてつっ立たなければなりませんでした。それは狐が来ていたのです。もうすっかり夜でしたが、ぼんやり月のあかりに澱んだ霧の向こうから狐の声が聞こえて来るのでした。
「ええ、もちろんそうなんです。器械的に対称の法則にばかり叶っているからってそれで美しいというわけにはいかないんです。それは死んだ美です。」
「全くそうですわ。」しずかな樺の木の声がしました。
「ほんとうの美はそんな固定した化石した模型のようなもんじゃないんです。対称の法則（シインメトリー）に叶うって云ったって実は対称の精神を有っているぐらいのことが望ましいのです。」
「ほんとうにそうだと思いますわ。」樺の木のやさしい声が又しました。

土神は今度はまるでべらべらした桃いろの火でからだ中燃されているようにおもいました。息がせかせかしてほんとうにたまらなくなりました。なにがそんなにおまえを切なくするのか、高が樺の木と狐との野原の中でのみじかい会話ではないか、そんなものに心を乱されてそれでもお前は神と云えるか、土神は自分で自分を責めました。狐が又云いました。
「ですから、どの美学の本にもこれくらいのことは論じてあるんです。」樺の木はたずねました。
「美学の方の本沢山おもちですの。」
「ええ、よけいもありませんがまあ日本語と英語と独乙語のなら大抵ありますね、伊太利のは新しいんですがまだ来ないんです。」
「あなたのお書斎、まあどんなに立派でしょうね。」
「いいえ、まるでちらばってますよ、それに研究室兼用ですからね、あっちの隅には顕微鏡こっちにはロンドンタイムス、大理石のシイザアがころがったりまるっきりごたごたです。」
「まあ、立派だわねえ、ほんとうに立派だわ。」
ふんと狐の謙遜のような自慢のような息の音がしてしばらくしいんとなりました。

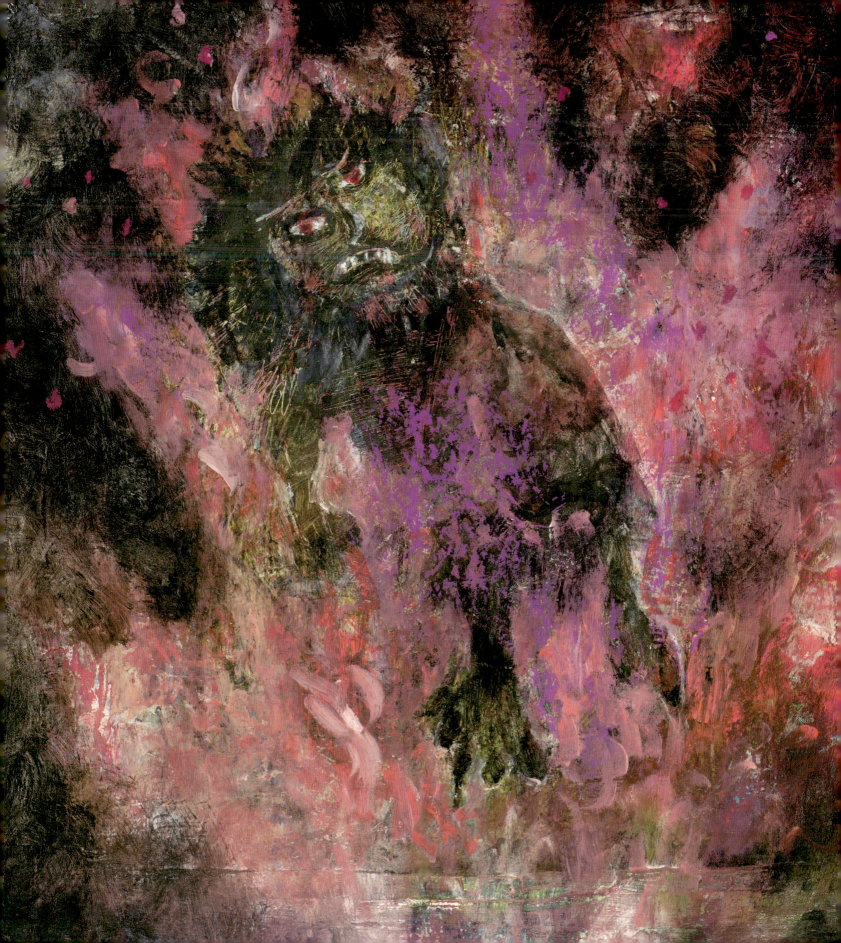

土神はもう居ても居られませんでした。狐の言っているのを聞くと全く狐の方が自分よりはえらいのでした。いやしくも神ではないかと今まで自分に教えていたのが今度はできなくなったのです。ああつらいつらい、もう飛び出して行って狐を一裂きに裂いてやろうか、けれどもそんなことは夢にもおれの考えるべきことじゃない、けれどもそのおれというものは何だ結局狐にも劣ったもんじゃないか、一体おれはどうすればいいのだ、土神は胸をかきむしるようにしてもだえました。
「いつかの望遠鏡まだ来ないんですの。」樺の木がまた言いました。
「ええ、いつかの望遠鏡ですか。まだ来ないんです。なかなか来ないです。欧州航路は大分混乱してますからね。来たらすぐ持って来てお目にかけますよ。土星の環なんかそれぁ美しいんですからね。」
土神は俄に両手で耳を押さえて一目散に北の方へ走りました。だまっていたら自分が何をするかわからないのが恐ろしくなったのです。
まるで一目散に走って行きました。息がつづかなくなってばったりと倒れたところは三つ森山の麓でした。
土神は頭の毛をかきむしりながら草をころげまわりました。それから大声で泣きました。その声は時でもない雷のように空へ行って野原中へ聞こえたのです。土神は泣いて泣いて疲れてあけ方ぼんやり自分の祠に戻りました。

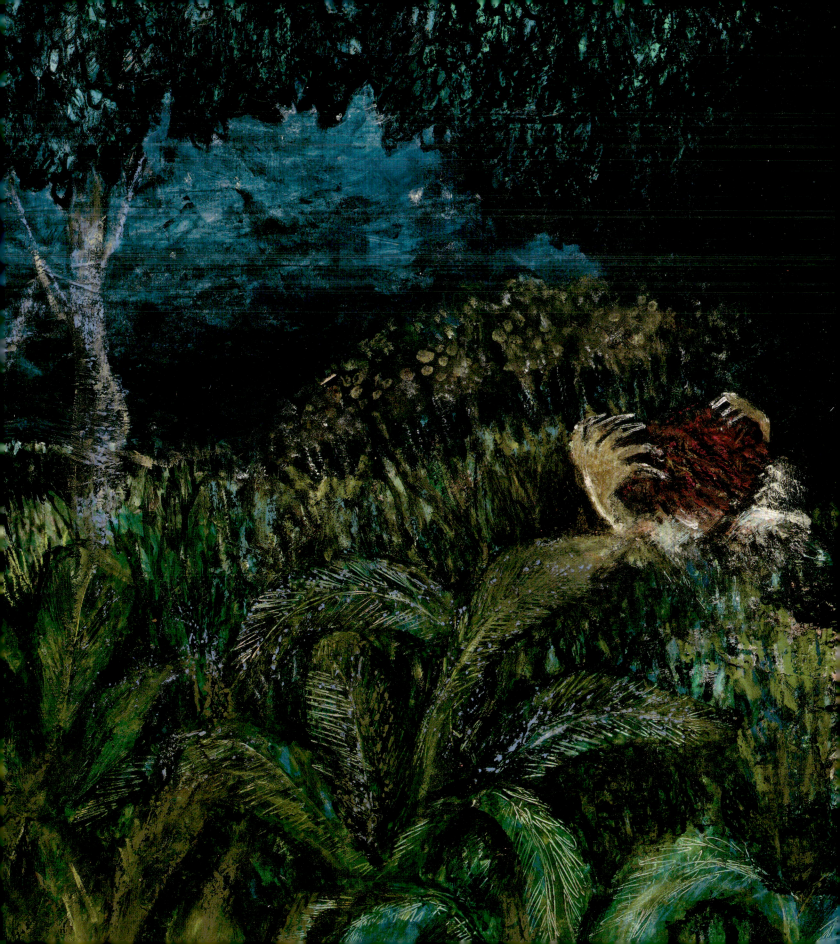

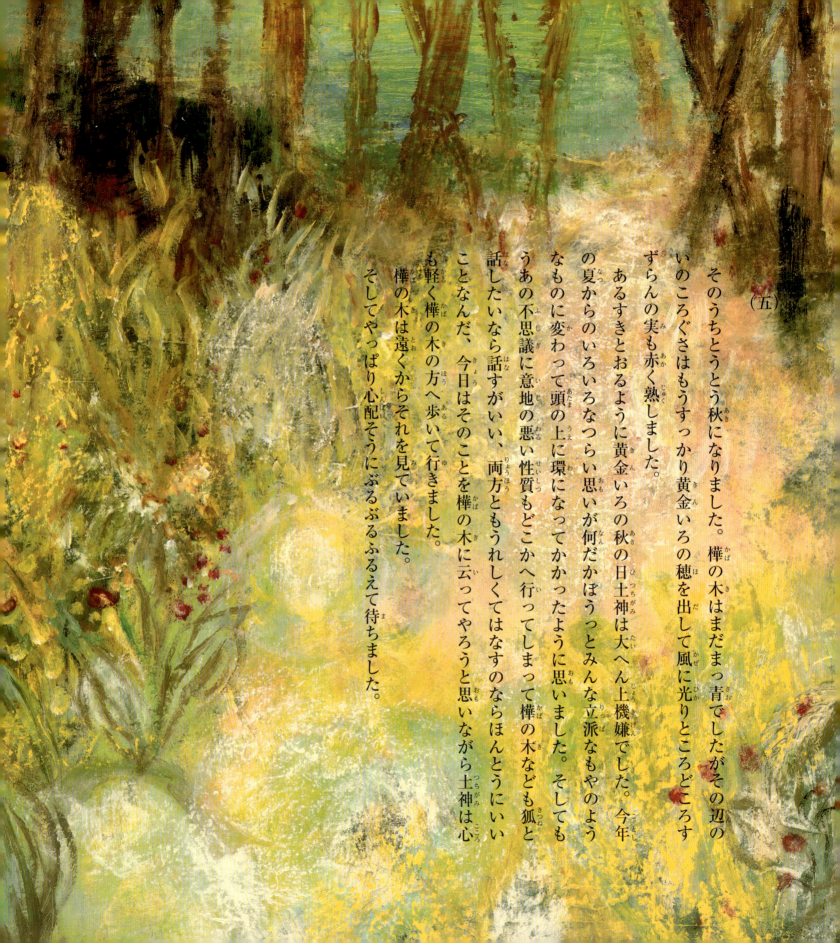

（五）

そのうちとうとう秋になりました。樺の木はまだまっ青でしたがその辺のいのころぐさはもうすっかり黄金いろの穂を出して風に光りところどころずらんの実も赤く熟しました。あるすきとおるように黄金いろの秋の日土神は大へん上機嫌でした。今年の夏からのいろいろなつらい思いが何だかぼうっとみんな立派なもやのようなものに変わって頭の上に環になってかかったように思いました。そしてもうあの不思議に意地の悪い性質もどこかへ行ってしまって樺の木なども狐と話したいなら話すがいい、両方ともうれしくてはなすのならほんとうにいいことなんだ、今日はそのことを樺の木に云ってやろうと思いながら土神は心も軽く樺の木の方へ歩いて行きました。
樺の木は遠くからそれを見ていました。
そしてやっぱり心配そうにぶるぶるふるえて待ちました。

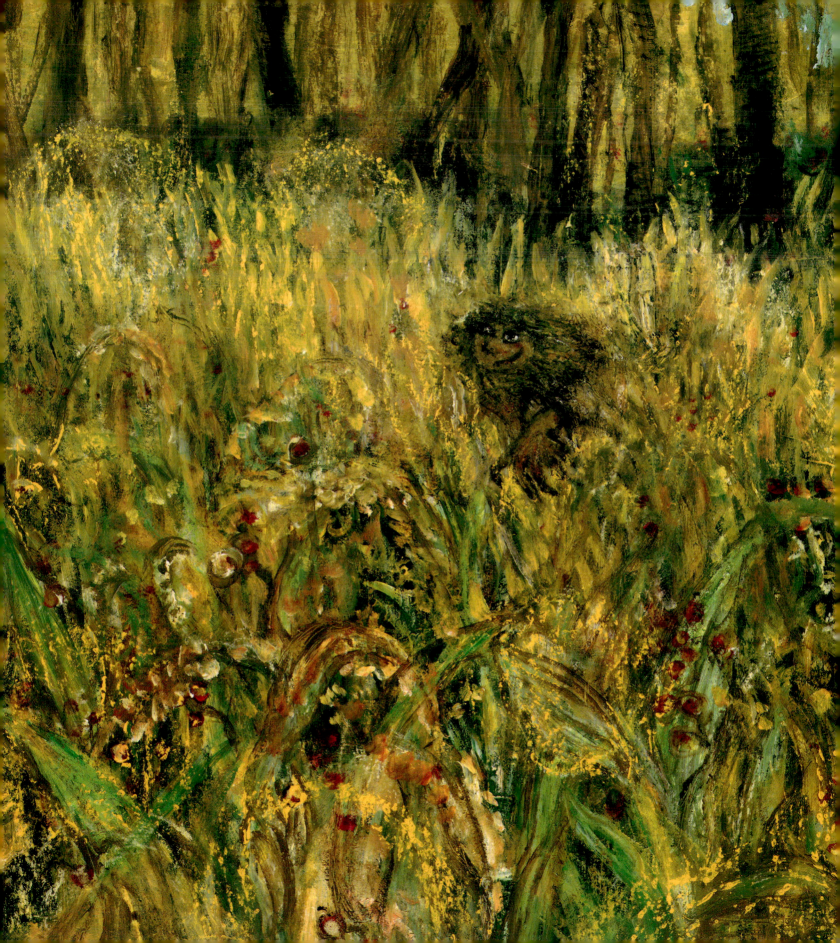

土神は進んで行って気軽に挨拶しました。
「樺の木さん。お早う。実にいい天気だな。」
「お早うございます。いいお天気でございます。」
「天道というものはありがたいもんだ。春は赤く夏は白く秋は黄いろく、秋が黄いろになると葡萄は紫になる。実にありがたいもんだ。」
「全くでございます。」
「わしはな、今日は大へんに気ぶんがいいんだ。今年の夏から実にいろいろつらい目にあったのだがやっと今朝からにわかに心持ちが軽くなった。」
樺の木は返事しようとしましたがなぜかそれが非常に重苦しいことのように思われて返事しかねました。
「わしはいまなら誰のためにでも命をやる。みみずが死なゝけあならんならそれにもわしはかわってやっていいのだ。」土神は遠くの青いそらを見て云いました。その眼も黒く立派でした。
樺の木は又何とか返事しようとしましたがやっぱり何か大へん重苦しくてわずか吐息をつくばかりでした。
そのときです。狐がやって来たのです。
狐は土神の居るのを見るとはっと顔いろを変えました。けれども戻るわけにも行かず少しふるえながら樺の木の前に進んで来ました。
「樺の木さん、お早う、そちらに居られるのは土神ですね。」狐は赤革の靴をはき茶いろのレーンコートを着てまだ夏帽子をかぶりながら斯う云いました。
「わしは土神だ。いい天気だな。」土神はほんとうに明るい心持で斯う言いました。狐は嫉ましさに顔を青くしながら樺の木に言いました。
「お客さまのお出での所で失礼いたしました。これはこの間お約束した本です。それから望遠鏡はいつかはれた晩にお目にかけます。さよなら。」と樺の木が言っているうちに狐はもう土神に挨拶もしないでさっさと戻りはじめました。樺の木はさっと青くなってまた小さくぷりぷり顫いました。
「まあ、ありがとうございます。」

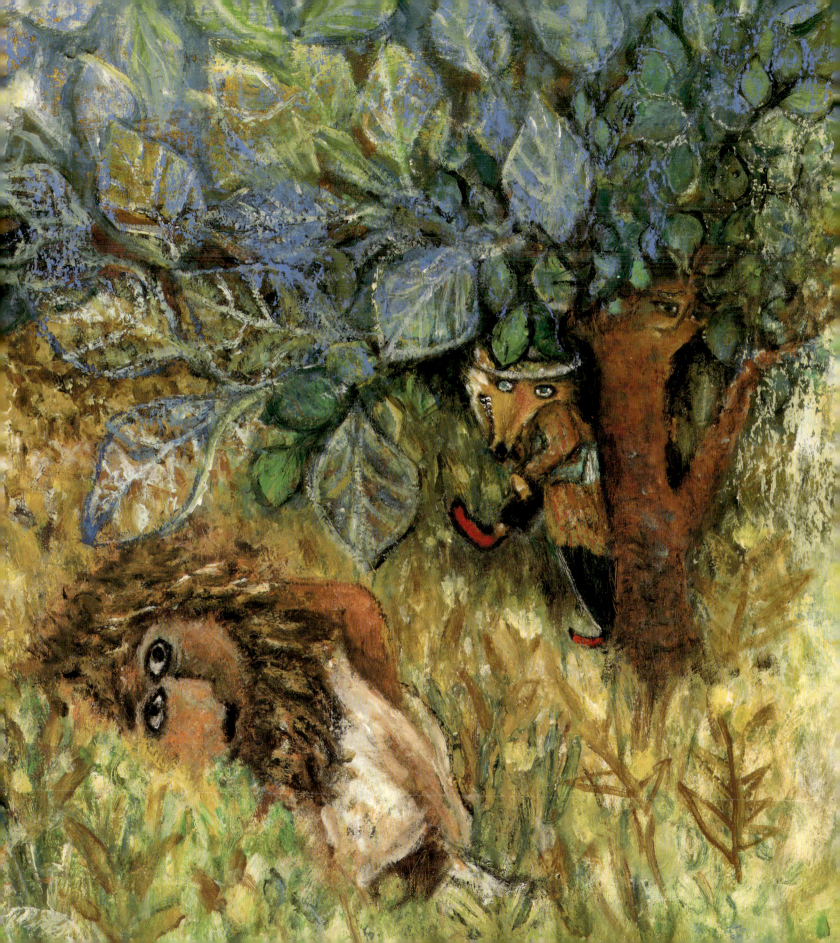

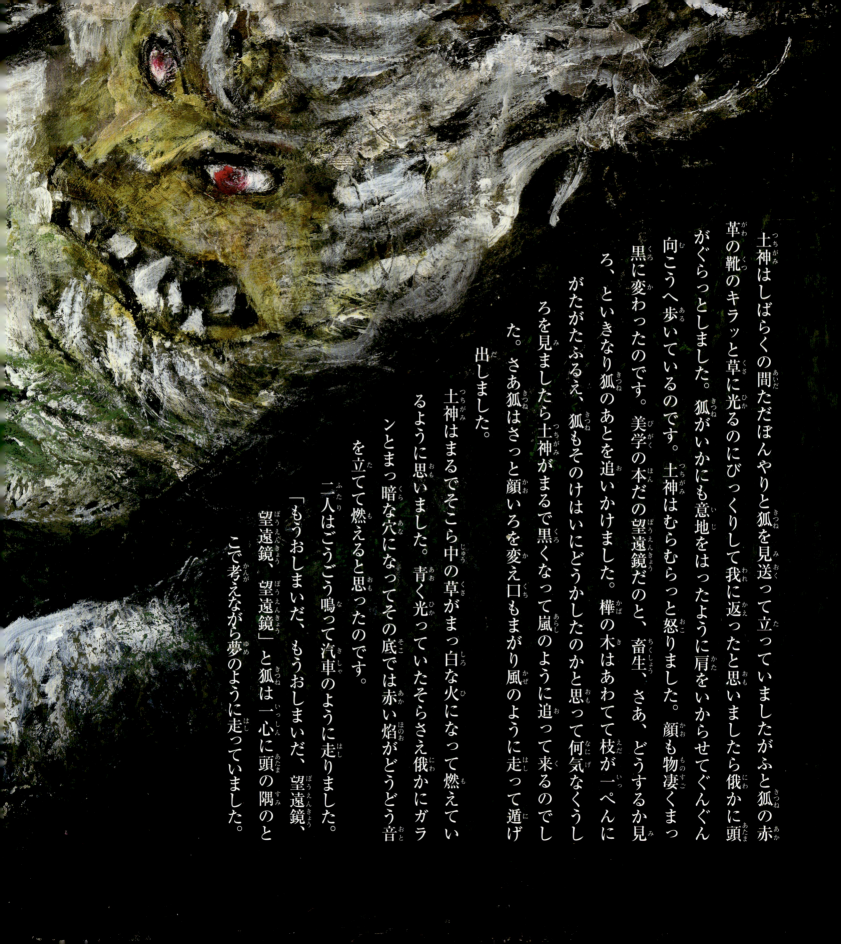

土神はしばらくの間ただぼんやりと立っていましたがふと狐の赤革の靴のキラッと草に光るのにびっくりして我に返ったと思料ったら俄かに頭がぐらっとしました。狐がいかにも意地をはったように肩をいからせてぐんぐん向こうへ歩いているのです。土神はむらむらっと怒りました。顔も物凄くまっ黒に変わったのです。美学の本だの望遠鏡だの、畜生、さあ、どうするか見ろ、といきなり狐のあとを追いかけました。樺の木はあわてて枝が一ぺんにがたがたふるえ、狐もそのけはいにどうかしたのかと思って何気なくうしろを見ましたら土神がまるで黒くなって嵐のように追って来るのでした。さあ狐はさっと顔いろを変え口もまがり風のように走って遁げ出しました。

土神はまるでそこら中の草がまっ白な火になって燃えているように思いました。青く光っていたそらさえ俄かにガランとまっ暗な穴になってその底では赤い焔がどうどう音を立てて燃えると思ったのです。

二人はごうごう鳴って汽車のように走りました。
「もうおしまいだ、もうおしまいだ、望遠鏡、望遠鏡、望遠鏡、望遠鏡」と狐は一心に頭の隅のとこで考えながら夢のように走っていました。

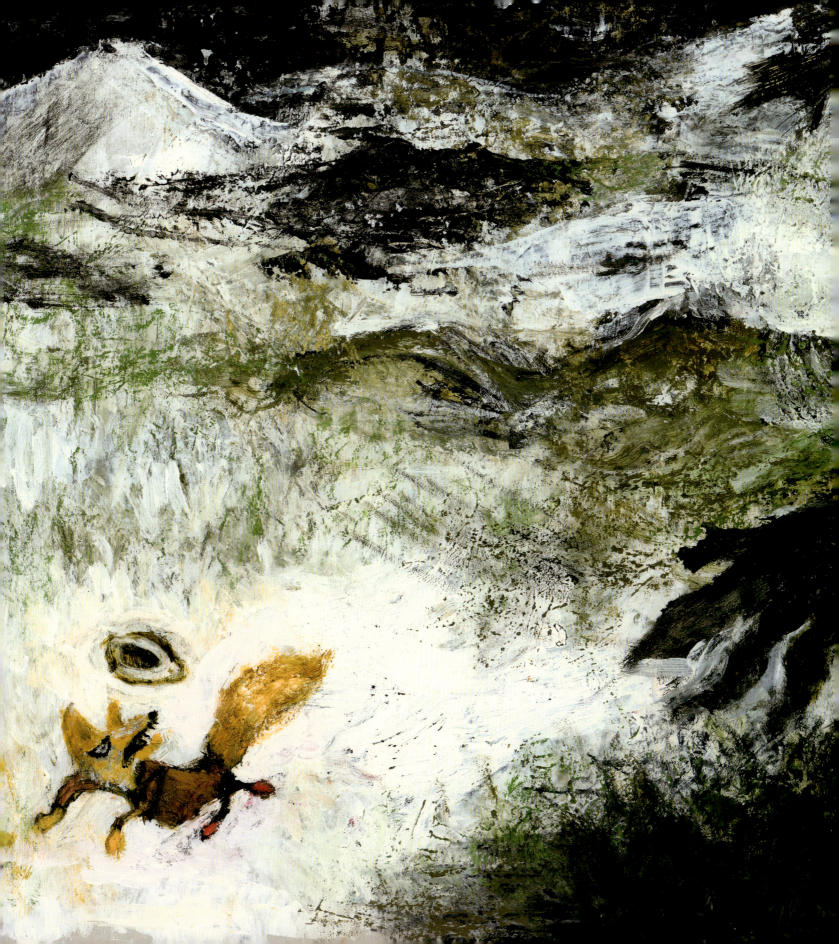

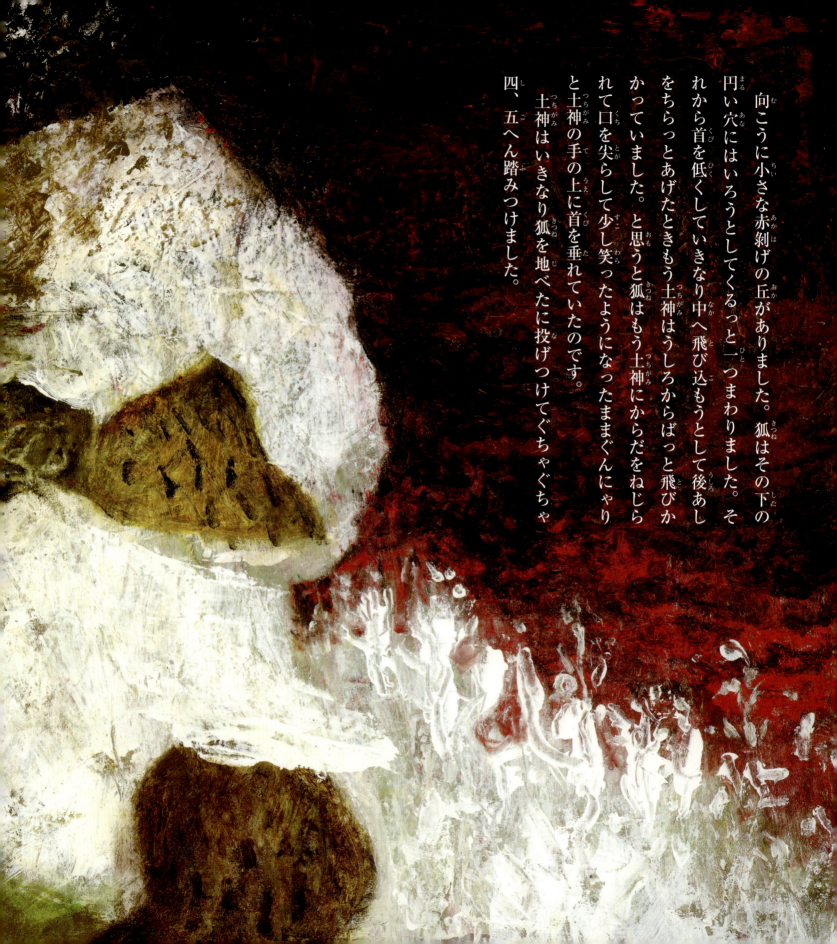

向こうに小さな赤剝げの丘がありました。狐はその下の円い穴にはいろうとしてくるっと二つまわりました。それから首を低くしていきなり中へ飛び込もうとして後ろあしをちらっとあげたときもう土神はうしろからばっと飛びかかっていました。と思うと狐はもう土神にからだをねじられて口を尖らして少し笑ったようになったままぐんにゃりと土神の手の上に首を垂れていたのです。
土神はいきなり狐を地べたに投げつけてぐちゃぐちゃ四、五へん踏みつけました。

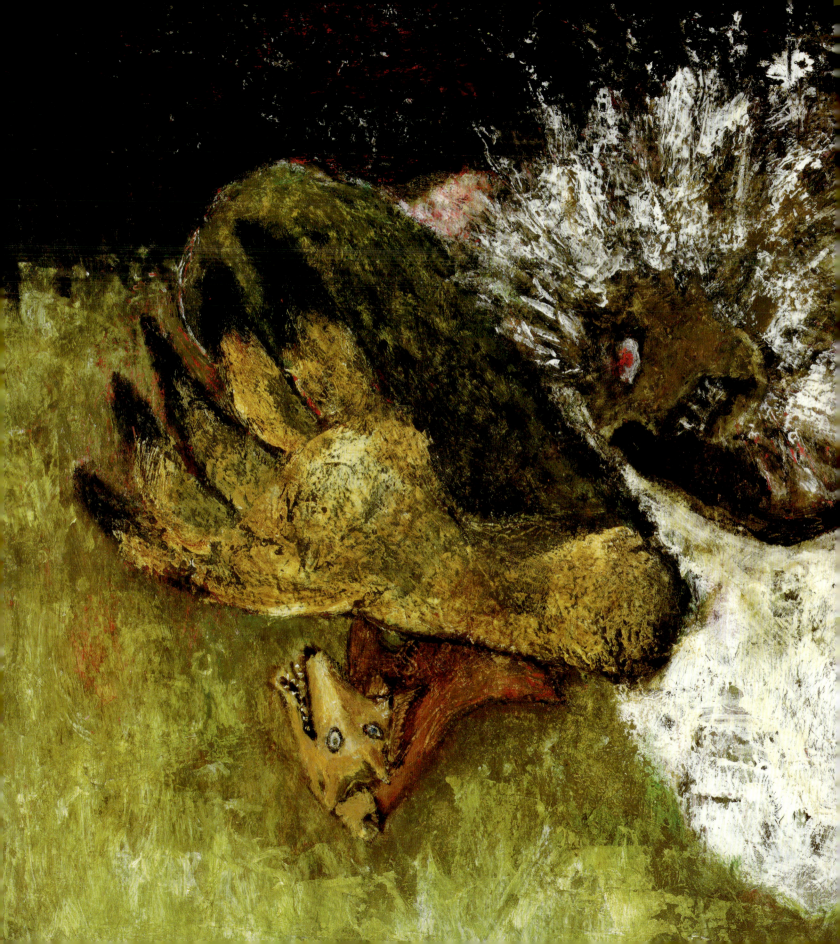

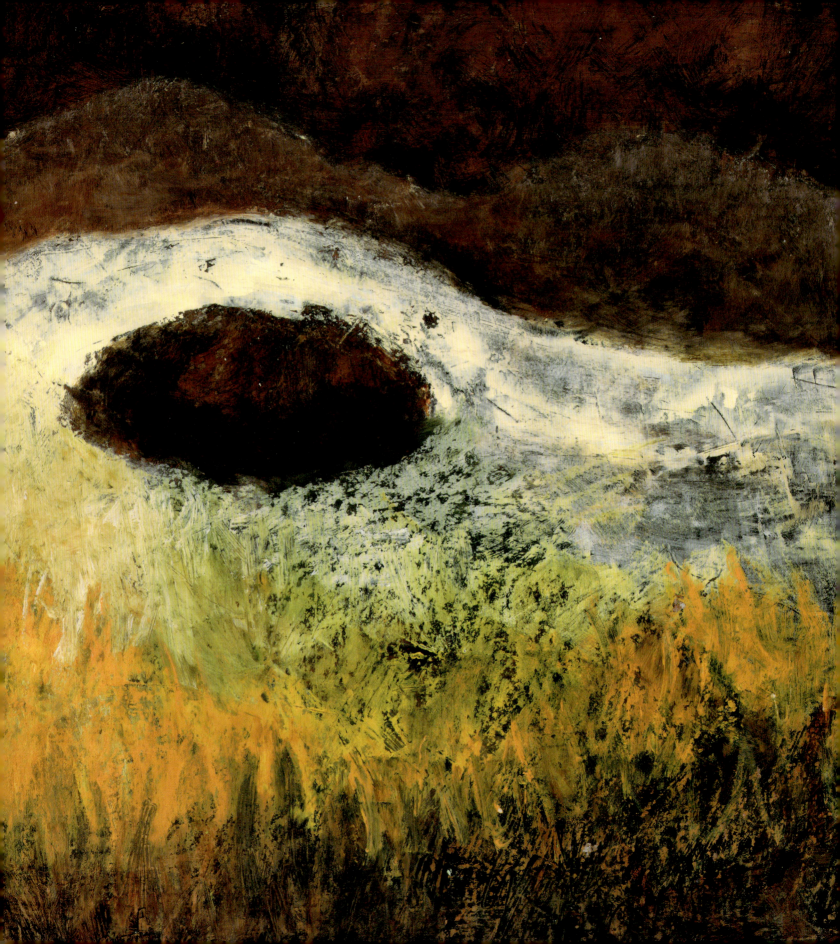

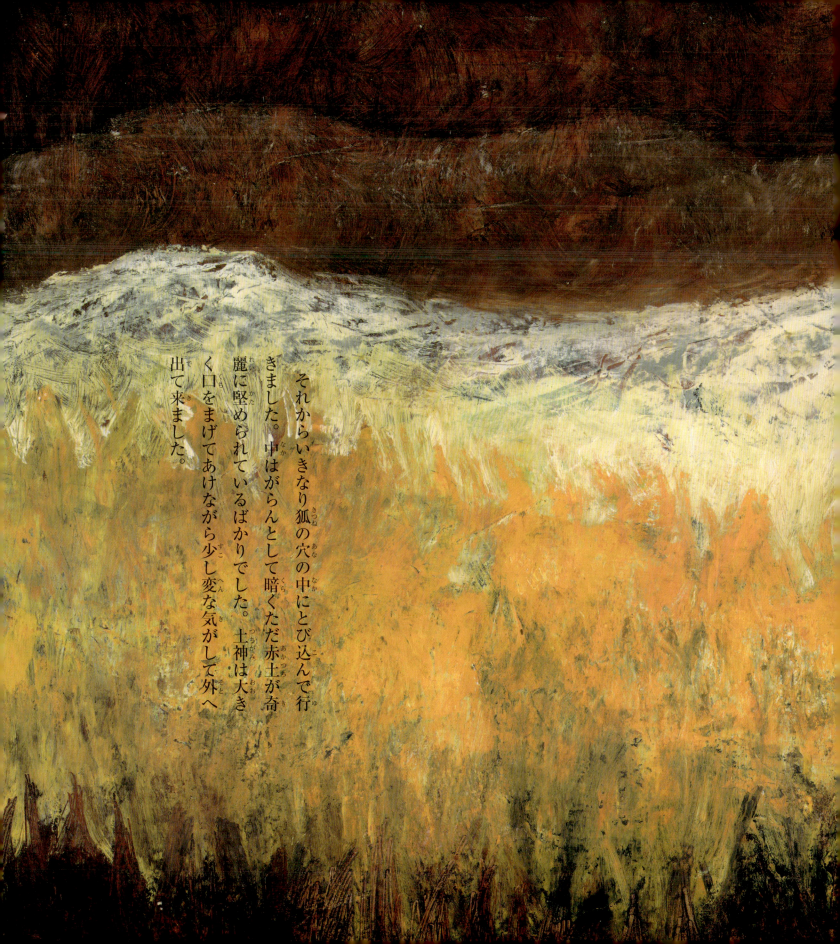

それからいきなり狐の穴の中にとび込んで行きました。中はがらんとして暗くただ赤土が奇麗に堅められているばかりでした。土神は大きく口をまげてあけながら少し変な気がして外へ出て来ました。

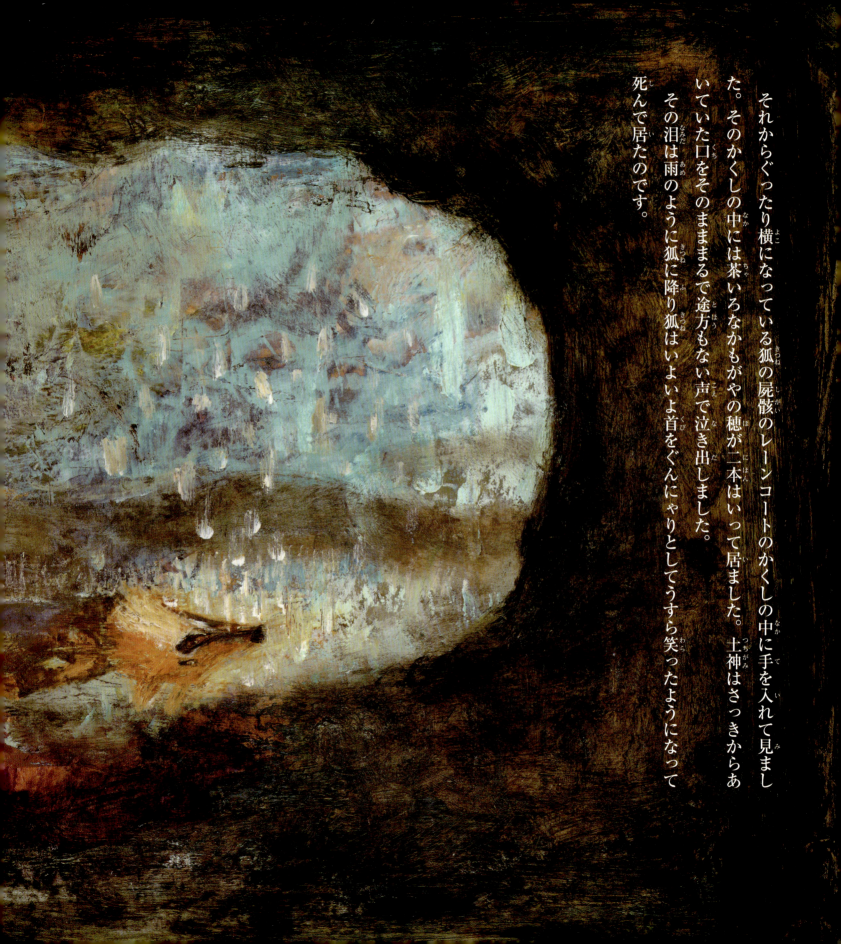

それからぐったり横になっている狐の屍骸のレーンコートのかくしの中に手を入れて見ました。そのかくしの中には茶いろなかもがやの穂が二本はいって居ました。土神はさっきからあいていた口をそのまままるで途方もない声で泣き出しました。その泪は雨のように狐に降り狐はいよいよ首をぐんにゃりとしてうすら笑ったようになって死んで居たのです。

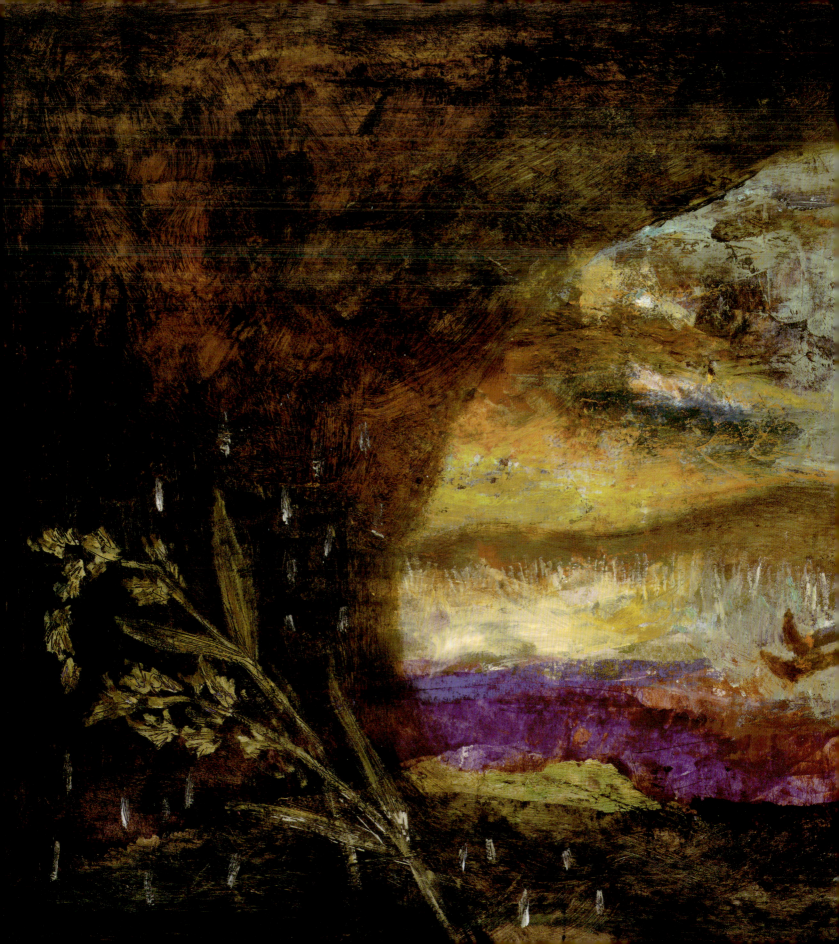

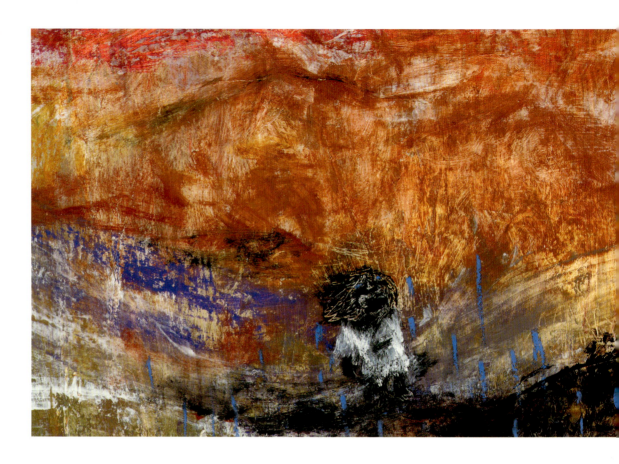

●本書について

本書は『新校本 宮沢賢治全集』（筑摩書房）を底本としております。

なお原文の旧字・旧仮名、および送り仮名に関しては、原則として現代の表記を使用しています。

文中の句読点、漢字・仮名の統一および不統一は、原則として原文に従いましたが、読みやすさを考慮して、読点を足した箇所があります。

※本文中に現在は慎むべき言葉が出てきますが、発表当時の社会通念とともに、作者の人格権と著作物の権利を尊重する立場から原文のままにしたことをご理解願います。なお原文に差別意識はなかったと判断されること、あわせて、作者自身に差別意識はなかったと判断されること、あわせて、作者自身に差別意識はなかったと判断されること、あわせて、作者自身に差別意識はなかったと判断されること。

言葉の説明

[いのころぐさ]……日本全土にはえているイネ科の一年草、エノコログサのこと。ネコジャラシとも呼ばれる。

[樺の木]……シラカバのように「樺」という名前がついているものだけでなく、「桜」などもふくんで「樺」と呼ぶことがある。岩手県内ではヤマザクラも樺と呼ぶらしく、この物語の木はウワミズザクラではないかという説もある。ちなみにウワミズザクラは五月頃に房状（ふさじょう）した白い花を咲かせる。ウワミズザクラの幹は黒ではなく褐色（かっしょく）だが、この物語の「樺の木」は大人ではなく若木のときは黒っぽいことからして、日本に自生（じせい）するシラカバの幹も若木のときは黒であることと、「黒い幹」という表現は、この物語の設定にふさわしいともいえる。

[谷地]……湿地。

[支那]……中国。

[独逸のツァイス]……ドイツにある、世界的に有名なレンズのメーカー。

[ハイネ]……1800年代に活躍したドイツの詩人。彼の詩には多くの音楽家が曲をつけており、「ローレライ」や「歌の翼に」などが有名。若いときの失恋がひきがねとなったといわれる一連の恋の詩でも知られる。

[金牛宮]……牡牛座のこと。

[あなたの方のお祭り]……ケルト民族の行事に豊穣（ほうじょう）/作物がよく実ることや男女がむすびついて子どもがたくさん生まれること）を願う五月祭がむすびついて子どもがたくさん生まれること）を願う五月祭というものがあり、そのとき、メイポールと呼ばれるシラカバの柱を立てて、そのまわりでダンスを踊る。この物語の中でいう土神の「お祭り」も、土（作物が実る場所）をつかさどる土神にひっかけて、豊穣を祈る五月祭のイメージをもとにしていると思われる。

[一間]……長さの単位。一間（いっけん）は、約一・八メートル。

[祠]……神様をまつった小さな社（やしろ）。

[奇体なこと]……おかしなこと。不思議なこと。

[ロンドンタイムス]……ロンドンで発行されている英字新聞。

[大理石のシイザア]……シイザアはジュリアス・シーザー。紀元前ローマ時代の英雄。これは大理石でできたシーザーの胸像（きょうぞう）のこと。

[天道]……お天道さま。太陽。おひさま。

[かくし]……ポケット。

[かもがやの穂]……イネ科の多年草。英語の名前はオーチャードグラス。日本には明治のはじめにヨーロッパからはいってきた帰化植物。初夏に咲いた花が終わると牧草にもされる。

土神ときつね

作／宮沢賢治　絵／大畑いくの
発行者／木村皓一　発行所／三起商行株式会社
〒102-0072　東京都千代田区飯田橋3-9-3　SKプラザ3階
電話 03-3511-2561
ルビ監修／天沢退二郎　編集／松田素子　永山綾
デザイン／タカハシデザイン室　印刷・製本／丸山印刷株式会社
発行日／初版第1刷 2010年10月15日

落丁本・乱丁本はお取り替えいたします。
40p 26cm×25cm　©2010 IKUNO OHATA
Printed in Japan　ISBN978-4-89588-124-1 C8793

絵・大畑いくの

1973年、神奈川県横浜市生まれ。
アメリカ・ワイオミング州の
ウェスタンワイオミングコミュニティカレッジで
油絵を学ぶ。
2005年、東京・中野での初個展以来、
数々の個展、グループ展、
ライブペインティング、挿絵の仕事で活躍中。
作品に、『貝になる木』（編集工房くう）
『そらのおっぱい』（スズキコージ／文　農山漁村文化協会）
『ハナノマチ』（白泉社）などがある。

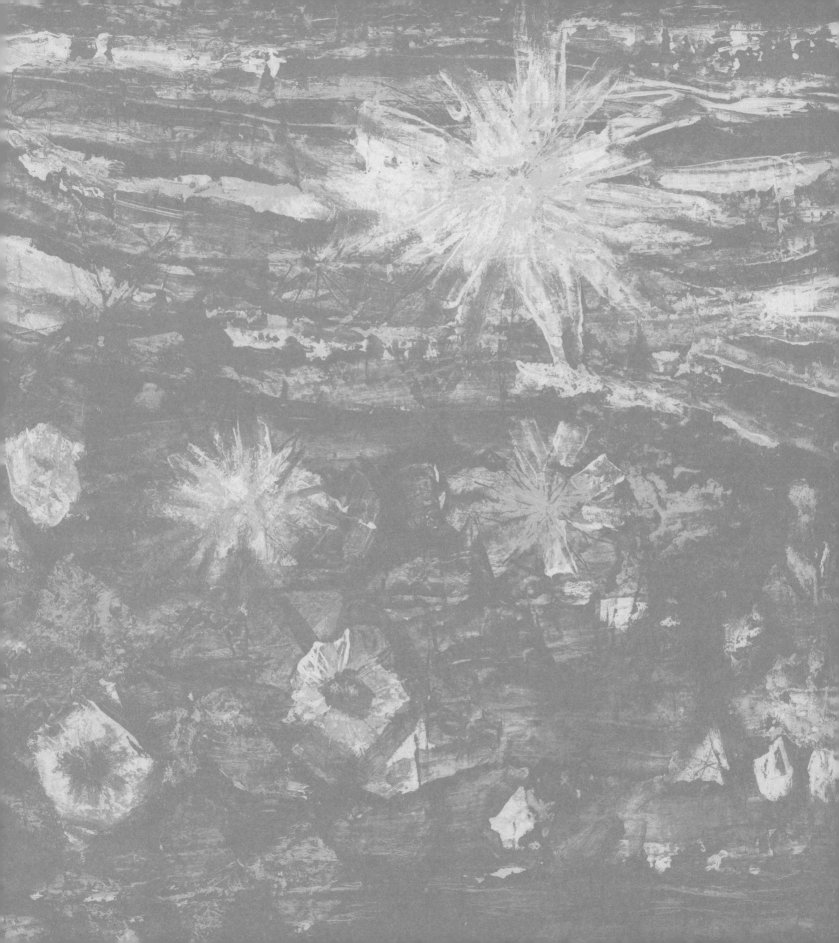